羊心‧吉‧真‧祝福

林　　彰
煥
詩　　集
畫

推薦序

半半樓主的跨界行
——林煥彰詩畫集序

／白靈

　　「半半樓主」林煥彰，是什麼都只要一半的詩人；一半的幸福
一半的辛苦，一半的喜一半的哀。過去，在他還沒成為詩人以前，
他的人生有一半是活在泥淖和陰暗中的。後來，他拿一輩子的一半
時間寫成人詩，一半時間為兒童寫詩；現在，他一半時間待在家
裡，一半時間出外或出國演講、旅行、拍照、訪友、順便在路上找
靈感。如今，他的心總是一半懸在家裡，一半懸在世界各地詩友、
尤其東南亞各國；尤其泰國「小詩磨坊」的眾詩友身上。

　　他是移動的跨幅極大的詩人，像是左腳才踩在白天、下一秒右
腳已踩進黑夜，明明左手方摸著太極圖黑漆的陰、右手已探進太極
圖中亮白的陽，今天他還在臺灣，明天他可能到了英國準備流浪。
其實，他左一半右一半的腳步，是再自然不過的，像人同時擁有左
腦和右腦的不同天性和內涵一樣，本來就會在左腦右腦間快速地進
進出出，尤其是創造力豐沛的人；唯有這樣，才能不斷釋放出能
量。但大多數人因害怕變化、害怕右腦的夢太強勢、妨礙了白天的

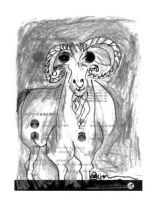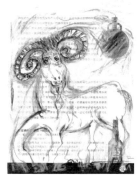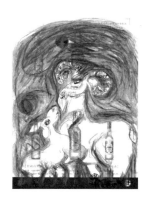

生活，就會常固守規矩的左腦，乖乖地過完一生。

　　年過七旬的林煥彰，卻仍十足像個年輕小夥子，畫畫、攝影、寫詩，頻繁地進出左右腦，抱著平板上臉書、寫稿，仍不知老之將至。朋友中，他是最能順著左一半右一半、詩一半畫一半的天性而動的，多年下來，才能在其間轉動出一番志業來。因此在林煥彰身上，有一半是大人一半是小孩，「天真度」也比一般成年人至少多了一半；這「天真度」包括：充滿了遊戲心、不安份、動個不停、容易大驚小怪、與人互動頻繁，因此也不想長大。這本詩畫集，詩一半畫一半，展現的正十足是他的這種半半精神。

　　多年來，他在東南亞詩友圈鼓倡六行（含以內）小詩，出版十多本《小詩磨坊》，卓然有成，比如此詩畫集第一首〈晚安‧祝福〉，即是六行小詩，但形式甚為特殊，其內容乍看宛如一首典型十行的小詩：

晚安。一個人；

一個人，
在心上；

孤寂的旅程，
繁星滿天——

祝福。

　　此詩形式是一二二一分四段，這是六行詩中較少見的，卻充滿了故事性和懸疑，很像一封情書；頭一行像是對某人道「晚安」，告訴對方自己現在是「一個人」，即是告之目前所處狀態。可是卻有「一個人，在心上」，這是一種表白，說某人你，我永置於心中，無時或忘；但眼前獨處，不得相見，雖是「孤寂的旅程」，卻有「繁星滿天——」相伴，有如所見皆是你的眼神；此處「——」有一切不必多說，盡在不言中之意。最末以「祝福」兩字結尾，完成問候及想念。

　　此情書僅二十二字，卻動用了八個標點符號，逗點、分號、句號各兩個，破折號也占了兩格，加上分成四段，顯然均有意使讀者不要閱讀得太快。當然，前面第一段「一個人」與第二段的「一個

人」，很可能皆指向「你」，卻也可分頭指「我」及「你」，如此方能造成歧義，增加詩的豐富性，因此一二兩段分段是必要的。

相似此六行詩分段形式的，還有另一首七行詩〈分離‧祝福〉：

分離。兩朵雲；

在空中飄浮，即使有機會融合
在一起；有風，終究還是會
分離——

分離的雲，也已不再是原來的
兩朵；兩朵，飄浮離去的雲

祝福。

此詩一樣分四段，語意上若將「分離——」併入上一行，則等於一首六行詩。首行是宣告結果，就是「分離」；「兩朵雲」即使「有機會融合」、「在一起」，但因難免或不能阻止「有風」，所以「終究還是會／分離——」。也就是主觀上的意願（融合、在一起）會因客觀環境的限制或阻撓（有風），難以完成心願。但即使

如此，「分離的雲」就「不再是原來的兩朵」，收穫是相互融合過後，彼此分給了對方自己的一部份。又此詩若與「曾經有過，就把它放在心上／看不見，卻永遠擁有。」（〈知足・祝福〉）、「她是空中的鳥，自由來去；／她是天上的星，可望不可及；／／一生都在想，未必一生都擁有」（〈幸福・祝福〉）等詩參看，或可略略窺得林氏的情感觀。

此詩與徐志摩著名的〈偶然〉一詩不同，徐詩第一段是「我是天空裡的一片雲，／偶爾投影在你的波心——／你不必訝異，／更無須歡喜——／在轉瞬間消滅了蹤影。」其中「一片雲」在天空，「波心」未明指，可能是大湖是小潭或是池塘乃至只是虛指「心湖」，但到第二段卻說是「你我相逢在黑夜的海上／你有你的，我有我的，方向；／你記得也好，／最好你忘掉，／在這交會時互放的光亮！」既然「相逢在黑夜的海上」，因此徐氏的「波心」就更不明確，意象前後並不統一，可能兩人就是偶然交會在大時代的某一時刻罷了，彼此「互放光亮」一番即是最佳狀態。而林煥彰的意象則是前後統一的，「兩朵，飄浮離去的雲」是最末的景象，各自「飄浮離去」是命定的，只能偶然互融交會，但「分離的雲，也已不再是原來的兩朵」，因此是彼此完成了一種生命儀式，此儀式比起徐詩更進一步，不單是「互放光亮」，而是遇到前與遇到後，整個身心靈均有難以想像的轉變，此後之我再也不是過去之我，因此就很難「你記得也好，／最好你忘掉」那麼灑脫或偽裝灑脫，反而

因既然我中有你、你中有我，此後就不那麼悲觀或悲劇了，甚至應該是歡喜或視為人世喜劇才對，於是彼此各予對方深深的「祝福」，也就順理成章了。徐詩顯然以音調鏗鏘、瀟灑自然取勝，但林氏有完善的意象、超脫的生命觀，比起徐氏就更有人生的哲思、格局不同的意境了。

　　此集中另有一首深富生命哲理的〈木箱・祝福〉，頗能看出林煥彰藉淺白的語句企圖經營出詩的另一番景象：

　　　　木箱。古老的世界；

　　　　打開一口，
　　　　祖父年代的木箱；
　　　　打開一片黑暗。

　　　　打開一片黑暗，
　　　　我跳進去；
　　　　走入未來，
　　　　也走進古代。

　　　　在黑暗的木箱中，
　　　　現在的我，

　　永遠不見了！

　　祝福。

　　現實中再古老的「木箱」，也只是一口年代久遠、充滿斑駁痕跡的箱子，林煥彰卻說那是「古老的世界」、即使只是「祖父年代的木箱」，卻是「一片黑暗」，宛如打開也不知其內涵物的黑盒子，令人摸不著頭緒。三、四段是林氏的疑惑和想像，如果他「跳進去」那黑暗中，即是「走入未來，／也走進古代。」這可讓讀者開始傷腦筋了，何以祖父年代（不過是日據初期或中期、或清末民初）會就與「未來」和「古代」有關？關鍵可能在「黑暗」兩字，與未知、死亡、或難以明白的陰間世界、或一切的不可知都有關。因此，當我也隨祖父而去，則也不過是林氏家譜中的一個名字罷了，那麼「黑暗的木箱」與祖先的牌位也沒什麼不同，如此：

　　在黑暗的木箱中，
　　現在的我，
　　永遠不見了！

　　人再度成為時間潮流中的一起小波小瀾，豈不是非常自然？再大可見的「木箱」本該有收容物，裡面卻是「一片黑暗」，一口木

箱卻可消化掉一切，可見的最後化為不可見，可見的比起不可見的末了皆微不足道；此詩呈現的既是林氏的生命觀、也是死亡觀，甚至是宇宙觀。

此集中另有一些詩段，也甚可思索或具戲劇性，如：

上山的影子，走在前面

我丈量它，也丈量自己

——入秋的心境。　　　　　　　　　　（〈影子・祝福〉）

想她。去哪裡？

去郵局，去圖書館；還會常常想

什麼時候可以違背心意，繞道走一圈

中山北路，去某段轉角

轉角的伯朗咖啡，轉角的某段的心——（〈想她・祝福〉）

婆娑之塔，在安然高大的松林樹下

任秋風穿越，任時空空著　　　　　（〈婆娑塔・祝福〉）

友誼像芝麻粉，

任何湯菜，都可以加上它——　　　（〈芝麻粉・祝福〉）

滿樹金黃的銀杏葉，會突然

和那陣冷風吵吵鬧鬧，

一下就掉光所有的葉子！ 　　　　　（〈銀杏‧祝福〉）

路上，每輛經過的車

都為窗外寶藍色的海的

百褶裙，繡出一條

波斯菊盛開的花邊，緩慢下來

歡呼驚叫──

我也在車上，也成為一名

不安分的

騷客；一直要把頭和手

伸出去！午安

祝福。 　　　　　　　　　　　（〈波斯菊‧祝福〉）

　　「丈量自己／──入秋的心境」、「轉角的某段的心」、「一下就掉光所有的葉子」、「繡出一條／波斯菊盛開的花邊」等，均清新可喜、意在言外，令人生出無窮想像。以上這些詩例，大致可以呼應他一向堅定的詩觀：

我以為現代詩所予人的晦澀之感，應該在我們這一代消除，但我無意把詩弄得平淡，也許我面臨的是一個挑戰——面對最平常的事物，要表現至真的情懷；無論如何困難，但願有所改變。

這樣的努力不只他一人，很多人都戮力實踐，但臨老不懈、堅持迄今仍頻頻出招如林氏者並不多見。「面對最平常的事物」即如前舉「兩朵雲」、「木箱」等事物，展現的卻是出人意表的詩境或格局。這樣的效果也一如他的名作：

先關門，再走出去／／禪或夢或日本俳句／都這樣鼓勵我（〈無師〉）

鳥，飛過——／天空／／還在。（〈空〉）

等詩，皆從小處著眼（門／鳥），大處著手（生命困境／生存時空），卻令人印象深刻。至於他的畫自有其樸拙、天真、簡練、自然如童畫或素人畫家的特殊效果；同一羊卻可百態千姿、隨手即得，觀賞後令人手癢，無不躍躍欲試。

他是自庶民百姓、紮實的土地上生長起來的詩人和畫家，「一半時間當工人，一半時間當文人」，從未使詩和畫離開現實和生

活，卻能有所超脫、帶領讀者進入如孩童遊戲的、無污染的世界，卻又自有其不俗甚至富有哲思的生命觀和世界觀，這是他獨家的「半半哲學」所成就的，在這一半與那一半之間、在此界與彼界間不安地跨來跨去，永不被固定，或也是他熱中藏冷、冷中藏熱的生命本體所導致。至於他的詩與畫如何能源源不絕，其實況或竟是面對一口「木箱」，面對一片未知和黑漆，豈能輕易探究？

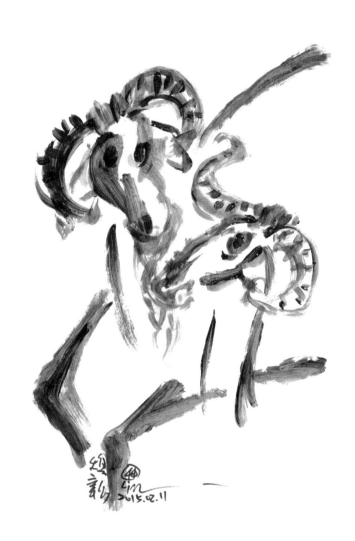

推薦序
反映詩意中的繪畫語言

╱許水富

在童真情趣中撿回年輕。而年輕正是一泓熱情和毅力。忘記歲數。忘記塵世干擾。甚至忘記自己。這般境界可以詩。可以畫。可以任性地活著。煥彰兄長把時間甩掉，讓物象遞進了生命。從童詩到撕貼畫，到一隻羊、二隻羊、三隻羊的形體建構。用簡約的點或線或面的經營砌築、虛實修飾、唯美語彙，把學院擱置在另一個角落，撐起可以溝通的視覺語言。莫非這也是一種書寫的方式。姑且不論詩畫同源。煥彰兄長已經昇華到詩就是畫，畫就是詩。他把美學藏在人間嬉笑怒罵中。抽離格式。抽離形態。抽離素材。用他對話的忠誠和膜拜，把廢棄的紙再造另一種生命。復活平凡。復活我們對待作品的精彩瞳孔，看見創作可以亮眼更深邃的世界。這是靈魂的脈動和激賞。

從撕到貼。從貼到畫。每張作廢的雜誌或遺棄在路邊的廣告紙。在他慧眼獨具的意象中，可以是人，可以是動物，可以是風景。在加上神來一筆的點睛，讓不起眼的各種拋棄廢紙，盎然有時間記憶刻痕，狹窄的紙面有了渴望的體悟和力量。如此普普的體裁，卻有內在感情聲音。彷彿他的詩意，悠悠於原始奔馳，釋放人

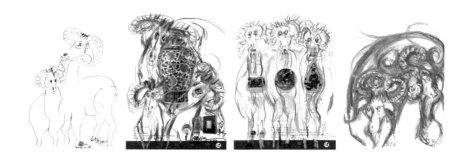

生合理合情的協奏，表現了去蕪存菁的想像力。試圖從我們細微的忽略，再塑巨大的恢弘。

　　煥彰兄長多年來的省思激盪，化腐朽為神奇。不論在家。在咖啡館。在參與文學講座的途中。隨手可得的即畫即寫，像夢境，像超現實，像他寄寓在流動的情感起伏中，從詩心到畫心。其實詩人已有飽和的氣度和構圖能力。虛實之間，他擅長用奇妙剔透的語言，在每幅作品中投入鏗鏘的歌詠。

　　在異質性的畫面，我們讀到陰陽天地無間的對照。他以禪趣，童真，呼應，回歸最美的閃爍。在一系列羊群的描繪中。道出祥和安泰的人間形象。藉著一隻隻羊的不同造型，表達出祥和安泰的人間形象；藉著一隻隻羊的不同造型，表達作者自己的內在隱秘的喜悅和幸福感。如此創作風格已不再拘泥於比例、對稱或學院式的造次。他坦然已無心無欲描寫，用重複筆觸升溢每幅不同寫照的畫面。有明快簡潔。有玄妙深沉。有幽默謙卑的節奏。形成一幅又一幅創作進行式的探索和延伸……

《吉羊・真心・祝福》〈代序〉
玩，一切都為了遊戲
——包括詩與繪畫／視覺圖像意義的探索

／林煥彰

○、寫在前面

　　這篇文字，是我今年3月31日下午，在漳州閩南師範大學文學院和明道大學文學院合辦「2015閩南詩歌文化節」主題論文發表會上、所做的報告；其他地方還未發表，現在我拿它放在這個即將出版的、自己認為滿特別的一本詩畫集《吉羊・真心・祝福》作為「代序」，原因和目的，看似有點偷懶，有點勉強，但仔細想想，我這上半年「周遊列國」的行程中，凡我去過的地方，如三月的緬甸仰光，中國漳州、廣州、香港，台灣的路竹、嘉義、新竹、花蓮、桃園、蘇澳、台南、馬祖以及七月會去的泰國曼谷等的講學，我都派上了這個講題，和大小朋友分享我在寫詩、畫畫是如何的注意、重視「遊戲精神」，探索「視覺圖像的意義和表現」。因此，我再借它，利用一次，就我這本書的內容、主題意識來說，也算是滿吻合的。

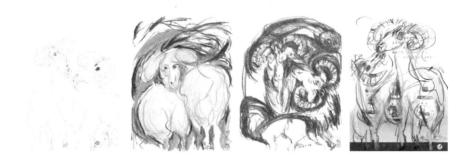

一、我，一直在蛻變

很抱歉，我只有想法，沒有理論；長久以來，應該說，超過半個世紀，我寫詩、畫畫，我思索、我累積想法，但不做研究；所以，我沒有理論。我的想法，一直在修正，在改變，也可以說，這是一種自我訓練，自我成長吧！

〈玩，一切都為了遊戲──包括詩與繪畫〉我提出這樣的講題，不是故意表示要對文學、詩、繪畫、藝術，有任何不敬的意思；我的想法，恰好相反，我與詩和繪畫相處，超過半個世紀；雖然，我兩樣都做得還不怎麼樣，但我依然不減我對她們的熱愛。詩人余光中曾經說過，他是文學藝術的「多妻主義者」；我想，我喜愛文學、繪畫、藝術，還包括兒童文學，應該也可以算是、屬於「多妻主義者」。說好聽一點，我認為我從事文學、詩、繪畫、藝術的創作，是一項神聖的天職；談這個議題，就是一項嚴肅的課

題。在這裡，我要先感謝父母，感謝天地，也感謝我所認識的朋友們，以及在我生命中、我所碰到的任何一個人，任何一樣事物，直接間接，對我都會有很大的啟發和幫助；他們會潛在的影響我，沒有他們，沒有這些、那些，我就不會寫作，不能寫詩畫畫，就沒有今天的我。我，不是現在的我；我一直在蛻變……

二、我最新的「詩觀」

　　2014年12月28日上午，我參加在台北文化部所屬，由國立台灣文學館負責管理、專門推動「詩的復興」、在一座日據時期舊建築空間整修的「齊東詩舍」，舉辦《詩，大集合》活動中，現場張貼一張海報，徵求與會的人即席寫詩，留下原稿給主辦單位；我一時興起，當下寫出〈活著，寫詩〉數行文字，表示我個人對「詩」的感受和想法，現在也拿來和大家分享；我這樣寫著：

　　　什麼都會死，
　　　只有詩才能活著；

　　　寫詩，她會比你
　　　活得更久。

　　　　　　　　　　　　　　　（2014.12.28/11:15台北齊東詩舍）

後來，在今年元月中，我這幾個字的想法，一直在腦海中浮現。有一天，我又將它們縮寫成更短，剩下幾個字：

　　活著寫詩；

　　死了，讓詩活著。

　　這兩行文字，現在就變成我最新的「詩觀」。我說我「最新的」詩觀，表示我以前也有和現在不一樣說法的「詩觀」；譬如前年，我出版一本有關詩的論述性文集，取書名為《寫詩，折磨自己》（台北秀威資訊・2013.06.），是因為書中有篇文字同題，談到寫詩「修改」（推敲）的問題，很重要；因此，我藉它作為書名，也就成為我的另一種「詩觀」。

　　詩觀，會變，可以改變，會隨著自己的「成長」而改變；尤其，個人「自己的」詩觀，可以不斷修正、改變。當然，也可以（也可能）永遠不變；那是個人的一種觀念的形成；觀念引導（會影響）行動，行動就是觀念的表現，用在寫作上，或繪畫、藝術、發明等等，就是創作的一種行為和成果。

三、我的「遊戲精神」

　　以上的一些想法，我說的和做的，看起來似乎有些矛盾，但絕對不是矛盾。我所要講的，或說我所要強調的，就是一種：「遊戲

精神」。遊戲，讓我覺得有很多可能，可以有不斷嘗試的空間，讓我可以不斷探索、實驗，不斷寫作、畫畫⋯⋯創新。

也正因為我寫詩之外，還喜歡畫畫，我便長期養成對視覺圖像產生好感，會特別注重培養敏銳的審美能力和感覺；透過視覺圖像的聯想和思考，它較容易幫助你獲得具體的聯想，產生特殊的美感或深厚隱含的寓意；這些，對詩的創作，恰好有很大的激發、補助作用，讓你隨時萌生翻新、創作的意念和想法，以及強烈的表現欲望和精神。

「遊戲精神」應該是屬於一種天生的本能，任何人都有這種單純的天性，但有極大部分的人卻逐漸喪失這種天生的本能，變成很嚴肅，自己活得無趣，也讓人難以親近：這樣的人，從事文學、藝術的創作，很可能就會板著臉說教；但有自覺、懂得有幽默的創作，就會把它當作打發無聊的一種珍貴處理態度。依據加拿大現代著名戲劇家《小皮耶》兒童劇導演、傑賀飛・高登候所說的「創意是來自打發無聊」（見2009.7.6《聯合報》AA3親子書房版專訪報導），是不無道理的。我個人的「玩」的遊戲概念，始於2003年4月應香港教育學院邀請，在兩所大學做了兩場同題演講；我透過我的講題：〈說詩・唱詩・演詩〉，提出為兒童寫作童詩、童話，首先應該要讓兒童喜歡看、喜歡讀，其中蘊含的特質、美意，才有可能讓他們樂於接受，進而產生內化的影響作用。這種「遊戲精神」的想法，十幾年來，凡是有關詩的創作，在國內外，不論和大人、

小孩談詩，我都喜歡和大家分享這種想法。

　　至於我個人自己的寫作，不論是為成人或為兒童，我寫詩，自然也就會受到自己的觀念（想法）的引導，寫我自己想到、發自內心、自認為有趣有意義的東西，有聲音有形象有生命的盡力表現出來。譬如不久之前，我從國家圖書館走出來，看到路邊人行道的瓷磚上、錯落有致的幾片落葉，感到很有趣，我瞬間冒出一種遊戲意念，馬上聯想到一般老人家下棋的畫面，當下寫出了〈瓷磚上的落葉〉：

　　　光陰，下棋；

　　　時間和空間，
　　　對奕。

<div align="right">（2014.12.29/09:00研究苑）</div>

　　當然，這樣的文字，不是為小朋友寫的，而是寫我當下的感觸；從2003年元月起，我在泰國、印尼開始提倡寫六行小詩，含六行以內的一種小詩的新形式，這樣的東西，自然的就有可能會成為我的小詩的一種。

四、我的詩和我的畫

我的小詩，是我長久以來喜歡寫作的一種詩的類型。

在這個小節裡，我不標示「我的詩和畫」，而以「我的詩和我的畫」，表面上看，我似乎不懂得詩文學簡潔表現的道理，捨棄簡潔不用，而採取的是一種囉嗦的說法；為什麼？我的想法和我的意思，是要釐清「我的詩」和「我的畫」，未必是人家一般認同的「詩」或「畫」，而是我要強調「我的詩和我的畫」，就是屬於「自己的」我的樣子的「詩和畫」。

屬於「自己的」，在「創作」上，是一種很重要的觀念，也是自我價值觀的建立。我總是這樣想，也這樣要求：把「詩」等同於「創作」。因此，說「詩」就是「創作」的東西；不能模仿，不能重複別人，也不能重複自己。每寫一首詩，都是新的開始；它是有生命的，我們該讓它有血有肉、有感情有感覺……

至於我的畫作，則更接近遊戲的塗鴉之作；這也許從學院的純粹繪畫觀點來看，很可能是有問題，但我自己認為，由於自己沒有天份，又無法下工夫，可是我又不能放棄這方面、難得從年輕時就開始培養出來的興趣，所以我很早就自我安慰，提出一種自以為是的「繪畫觀」──「高興就好」，「好玩就好」；一直以來，我這種想法，也沒有改變、或修正，就繼續延用這種想法在塗鴉；而且，我不僅塗鴉，也還畫貓，畫馬，畫羊……，當然，以後也可能

還會畫其他我想畫、我能的東西；就這樣，自己覺得好玩，很自在很從容，完全沒有所謂「好壞」的功利的心理負擔。可是，就因為這樣，讓我覺得作為一個「人」，活的很像人，很有尊嚴，很有理直氣壯的想法和做法，就是一件很重要的事。所以，「玩，一切都是為了遊戲──包括詩和繪畫」，這就是我現在的想法。

（2015.03.03/23:16研究苑）

CONTENTS

1.晚安・祝福

晚安。一個人；

一個人，
在心上；

孤寂的旅程，
繁星滿天──

祝福。

（2012.08.29/22:10首都客運，宜蘭－台北途中）

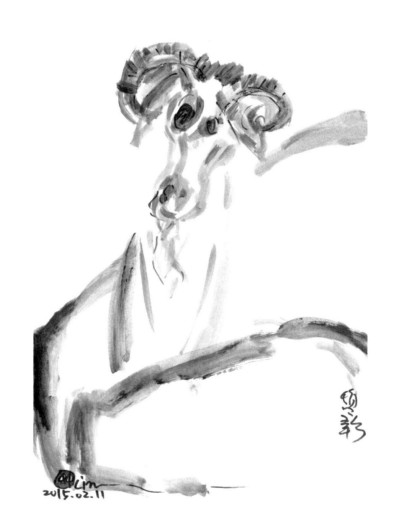

@Lim
2015.02.11

2.影子‧祝福

影子。孤孤單單；

中元節前夕，月亮慘白
貼在暗藍的天空；
上山的影子，走在前面
我丈量它，也丈量自己
——入秋的心境。

祝福。

（2012.08.30/22:30從舊莊走回山上的家途中）

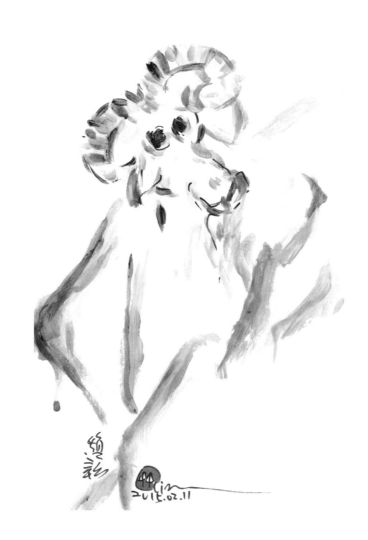

3.早安・祝福

早安。蟋蟀問候自己；

早安，綠繡眼
問候大家，
我一天的開始；

早安，白頭翁、五色鳥……
我愉悅的心情。

祝福。

（2012.08.30/06:04研究苑）

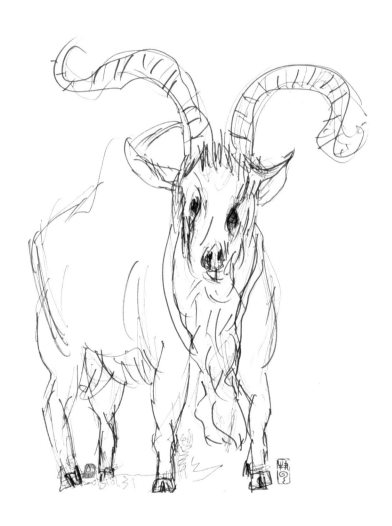

4.午安・祝福

午安。在旅途中；

周遊列國，另類流浪
這一站，在樹林BLUE HOUSE──
藍色的家；接近海洋，
接近義大利，
接近愛琴海的藍

侄子和他愛人創業的美食餐廳；
幾位年輕媽媽帶著好幾個小小孩，
嘻嘻哈哈，在藍色的家用餐⋯⋯

祝福。

（2012.08.31/13:46樹林BLUE HOUSE）

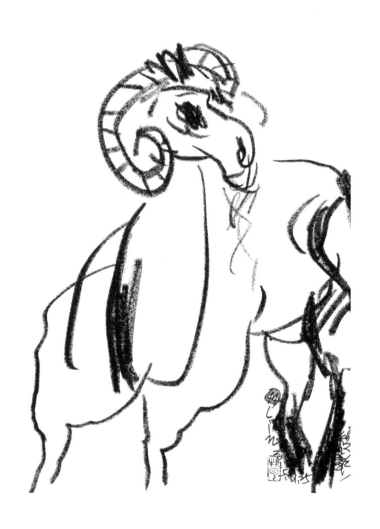

5.預約・祝福

預約。五日我會回到蘭陽；

這是下一站，周遊列國行程已經排定
請你給我幾小時，我會給你一次
入秋後可留下我故鄉最美好的印象；

晴天有山和水，綿延的雪山和綠油油的水田
雨天也有水和山，藍色的太平洋和龜山島……
我懷念的蘭陽。

祝福。

（2012.09.01/10:45研究苑）

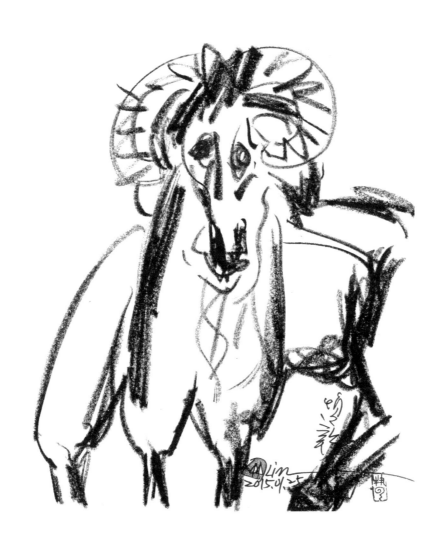

6.中元‧祝福

中元。一隻黑貓在路上；

陽間的浪人和陰間漂浮的孤魂，
沒什麼兩樣；兩樣都無家可歸！

今天，家家戶戶在普渡
該感恩的是，
一年有這麼一天——

祝福。

（2012.09.01/21:30研究苑）

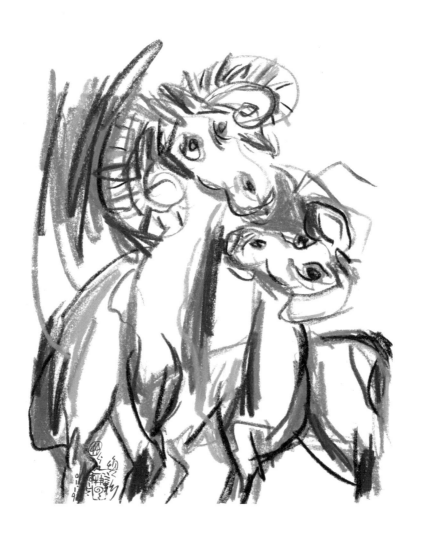

7.難過・祝福

難過。最壞是病痛折磨；

一切早有安排，
沒有比心痛更難煎熬！

難過時，就閱讀、寫詩
自我療傷；
心痛何止一時？

祝福。

（2012.09.04/06:04研究苑）

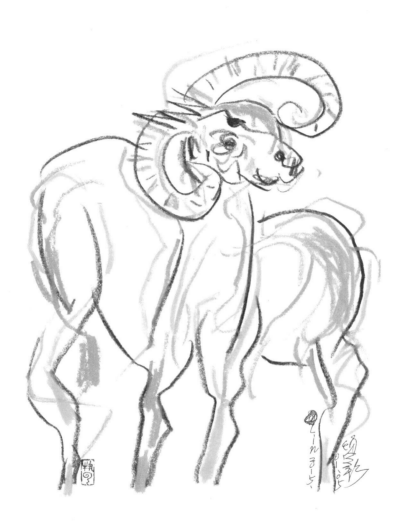

8.知足‧祝福

知足。沒有缺憾；

曾經有過，就把它放在心上
看不見，卻永遠擁有。

該感謝我們有過一年，在孤寂的旅途中
相會相惜；前世不只百年
百年修得不只姻緣……

祝福。

（2012.09.04/14:10研究苑）

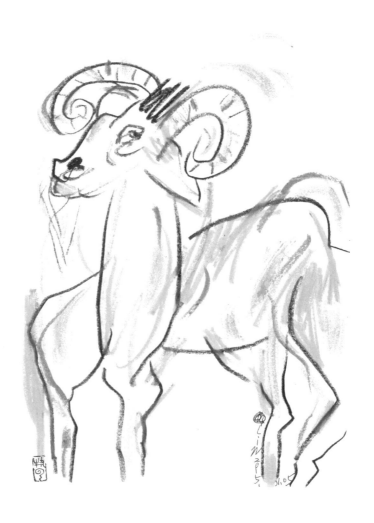

9.心病‧祝福

心病。沒有不能療癒；

要自我調適。傷痛
常是自找，也是自己想的——

不想就不痛了，
那還是心病！

祝福。

（2012.09.04/15:00研究苑）

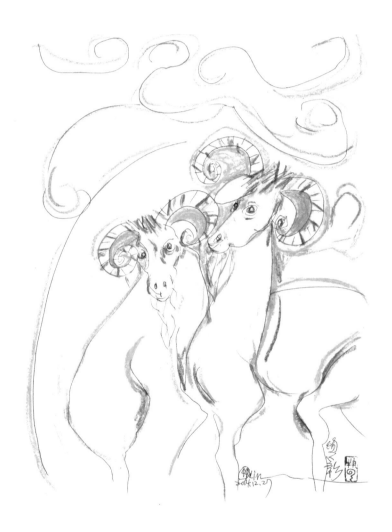

10.幸福‧祝福

幸福。短暫又短暫；

要珍惜，幸福可以累積——

她是空中的鳥，自由來去；
她是天上的星，可望不可及；

一生都在想，未必一生都擁有

祝福。

<div align="right">（2012.09.04/15:15研究苑）</div>

투르크메니스탄 과학아카데미에서
「중앙아시아와 한국의 문화교류」 발표

최몽룡 (국토문화연구원 원장)

필자는 지난 12월 1~5일 중앙아시아에 있는 투르크메니스탄의 수도 아슈하바트에서 열린 국제회의에 참석한 기회를 가졌다. 그동안 이 지역에 대한 관심을 기울일 기회가 없었던 것이다. 최근 문화적으로 문화교류에 대한 연구를 하면서 중앙아시아 여러 나라에도 관심을 쏟게 되었다. 그동안 피상적으로 살펴본 것이나 이해가 부족할 것이나, 그래도 첫 여행에서 느낀 바와 간략히 소감을 남기고자 한다.

중앙아시아의 여러 나라는 중동의 서역에 위치하여 일찍부터 실크로드의 선상에 놓이면서 동서 문화 교류의 중개자 역할을 해왔던 곳이다. 1991년 말부터 러시아에 편입되었다가 1991년 구소련이 해체되면서 독립국가연합(CIS)에 가입되어 있는 중앙아시아 5개국 중 가장 남쪽에 있는 나라가 바로 투르크메니스탄이다. 스탄은 땅, 나라의 의미를 갖고 있어 다른 말로 하면 나라 이름이 곧 「투르크 사람의 나라」라는 뜻이었다. 서쪽으로 카스피해와 접해고 있고 남쪽으로는 이란 및 아프가니스탄과 국경을 맞대고 있다. 이 나라에 가게 된 것은 순전히 한국 중앙아시아교류협회의 이옥련(李玉蓮) 회장 덕이다. 이 회장은 2005년 이 협회를 창립한 이래 꾸준히 중앙아시아, 특히 투르크메니스탄과의 문화 교류에 힘써 왔으며 현지의 주요 인사와 끈끈한 인연을 맺고 있었다. 멀리서 그곳까지 날아가 오고 가면서 양국의 문화를 이어보고자 노력하는 이 분의 열정적인 활동을 철로 고개가 숙여졌으며 그녀와 긴밀히 연락과 통역을 맡아 수고해준 러시아출신의 김성이(김진숙)씨의 역할이 부여되기도 했다.

나는 협회의 도움으로 국빈 입국자로 발표고자 아슈하바트에 입국하여 현지에서 비자를 받아 입국할 수 있었다. 특히 러시아출신의 연구기관에서는 별도로 국립동양아카데미의 주최로 제학술회의 「바하에딘 나겨스벤디와 수피 문학(Bahauddin Nagyshbendi and Sufi Literature)」에 참가하게 된 것이다. 바하에딘 나겨스벤디라는 중세의 위대한 문학가와 이슬람 신비주의의 최고 경지에 이른 수피문학에 대한 주제였다. 초대형 강연장에는 정면에 2007년 취임한 현 구르반굴리 베르디무하메도프 대통령의 대형사진이 걸려있었고 그의 사진에 앞서 걸은 남녀 학생들의 머리 앞에 나와 국기의 한국과 두 기림하여 국가를 불렀다. 학생들의 머리에는 조그맣게 수놓은 작은 원형 모자가 씌워 있었다. 대체로 이런 회의에는 대통령이 직접 나와 축사를 한다고 하는데 이번에는 사정상 교육

부장관이 나와서 축사를 대신 낭독하였고 이어서 주요 각국 발표자의 축조강연이 시작되었다. 기조강연이 끝난 후에는 과학아카데미 각 연구소 회의장으로 옮겨 조별 분조발표를 시작하였다. 그곳에도 일정수의 청중이 대기하고 있었다. 국립과학아카데미는 설립 대통령 때 예산 절약을 이유로 한때 중단되었다가 2009년 비로소 다시 부활하여 이제 겨우 기지개를 펴는 상태라고 했다. 연구소장이나 일부 연구자들의 적극적인 행보는 향후 발전을 기대할 만했다.

필자는 제2분과 발표장으로 배정된 고고민족학연구소에서 「중앙아시아와 한국의 문화교류의 역사」(The Significance of Cross–Cultural Studies on the Historical Relationship of Central Asia and Korea)에 관해 소개하면서 향후 이에 관해 쌍방의 관심과 연구의 필요성을 강조하고 더욱 활성화되기를 기대한다고 발표했다. 청중들의 회의 참관태도는 상당히 진지하고 좋았다. 발표 때마다 깊은 관심과 기울이는 청중의 모습이 인상적이었다. 한국의 전통문화 속에서 중앙아시아와의 관련성이 보이는 신라의 황관과 유리병, 왕릉 앞의 석상, 둔황과 아프라시압 벽화에 나타난 고구려인의 모습(사절단), 일찍이 해상 실크로드를 통해 찾아간 불경을 구한데 이곳을 거쳐 돌아온 혜초의 「왕오천축국전」등에 대해 깊은 관심을 보였다. 이번 발표의 기회에 우리 연구소 설립 동기로 제본황프로젝트(DP)서울센터의 현황도 간략히 소개했다. 원 필자의 발표내용은 이록 전체로 회의 주제와 다소 거리가 있었지만 실크로드 동서 양쪽 끝자락에 있는 한국의 교류 필요성을 강조하였으므로 여러 사람의 많은 관심을 받았다.

사실 과학아카데미의 홈페이지를 살펴보면 파격 실크로드를 오늘날 새롭게 재현하려는 뜻에서 「가상 열린 하이웨이(Virtual Silk Highway)프로젝트를 진행 중임을 알 수 있었다. 파격의 실크로드 노선을 찾아서 중국의 둔황을 서역을 바로 이 나라의 중앙을 거쳐서 이곳으로 이어지는 나라의 수양에 있는 Mary지역을 통과하여 러시아로 지역에 이르는 회의에 참석한 중요한 인사의 하나로 열린 중에 유독 현지의 한 사람이 따뜻이 나눈 관심을 보여주면서 중앙아시아의 역사와 문화를 보았다고 하면서 「伽倻 金首露王(가야의 김수로왕)」이라고 적힌 족자를 보여주었다. 한국어로 충분히 표현할 줄은 몰랐지만 자신이 본래 김해 김 씨의 후예라는 듯했다. 시간이 넉넉했으면 현지의 고려인들이 사는

11.分離‧祝福

分離。兩朵雲；

在空中飄浮，即使有機會融合
在一起；有風，終究還是會
分離——

分離的雲，也已不再是原來的
兩朵；兩朵，飄浮離去的雲

祝福。

（2012.09.04/22:33研究苑）

공동 학술심포지엄

"한국에서 문명교류연구의 회고와 전망"

IDP SEOUL 출범한 지 약 1년이 되어가는 민족문화연구원 강당에서 (사)한국문명교류연구소(이사장 김정남), 한국문화학회(회장), IDP SEOUL, ABOUT 주최로 학술심포지엄이 열렸다. 한국에서의 문명교류연구에 관한 성과를 축적하고 미래를 전망하는 취지에서 열린 이번 심포지엄은 서용 한국돈황학회 회장의 개회사, 장석 한국문명교류연구소 상임이사의 축사, 최광식 민족문화연구원 원장의 환영사로 그 막을 열었다. 이날 심포지엄은 다음과 같은 순서로 이루어졌다.

기념행사
사회: 김현주 / 한국외대

기조강연1: 중국에서의 돈황·투르판 연구의 현황
　　　　　(鄭炳林 / 蘭州大學 敦煌學研究所 所長)

기조강연2: 페르시아 문명론 (황태연 / 동국대)

제1부 주제발표 "문명교류에 관한 제 학문분야의 연구"
사회: 차광호 / 한국문명교류연구소

- 한·일 교류연구에 관한 회고와 전망 (연민수 / 동북아역사재단)
- 한·중 교류연구에 관한 회고와 전망 (서영수 / 단국대 동양학연구원)
- 한·이슬람 교류연구에 관한 회고와 전망 (김호동 / 한국외대)
- 한·몽고 교류연구에 관한 회고와 전망 (이개석 / 국제몽골연구협회)
- 실크로드 공연예술 교류에 관한 회고와 전망 (박진태 / 대구대)
- 한국 미술 교류사 연구에 관한 회고와 전망 (김용문 / 중앙아시아학회)
- 실크로드 미술 교류 연구에 관한 회고와 전망 (권영필 / 상지대)

제2부 종합토론 "문명교류, 통섭과 심화를 위한 학제적 모색"
사회: 전홍철 / 우석대
좌장: 정수일 / 한국문명교류연구소

종합토론

저녁만찬

이번 심포지엄은 개별적으로 분산된 '문명' 및 '교류'에 관한 그간의 연구 성과를 결집시키고, 통섭과 심화를 위한 학제적 모색을 목표로 여러 기관이 함께 공동주최하게 되었고 또한 (사)한국문명교류연구소의 창립 제1주년을 기념하는 뜻 깊은 자리이기도 하였다. 행사 후에는 박성하 한국문명교류연구소 이사의 사회로 음악회가 열렸으며 한국을 대표하는 6인조 밴드 고려얼나래(Goryeo-Nalah)의 축하공연으로 심포지엄의 분위기가 고조되었다.

특히 이번 심포지엄은 민연갤러리에서 열리는 대룡 회화과의 '돈황인상'展과 돈황 석굴벽화 동영상(고려대 전경욱 교수 제공) 상영 등으로 학술과 문화를 동시에 향유할 수 있는 학문의 축제가 되었다.

12.想她‧祝福

想她。去哪裡？

去郵局，去圖書館；還會常常想

什麼時候可以違背心意，繞道走一圈

中山北路，去某段轉角

轉角的伯朗咖啡，轉角的某段的心──

想她；依樣傷心，一樣落寞，一樣掉淚

祝福。

（2012.09.05/00:30研究苑）

고려대학교 민족문화연구원

화 속에서 그 근원을 찾아나갔다. 또한 김선자 교수는 실크로드가 "여전히 사람을 꿈꾸게 하는 또 다른 길로 이어지는 길"임을 강조하며 강의를 마무리하였다.

제9강은 이진원 한예종 교수의 "실크로드 음악"에 관한 강의였다. 이진원 교수는 주로 서역의 음악과 우리나라와의 관련성에 초점을 맞추어 서역의 영향이 오늘날 한국 음악에 남아 있는...

제2강연

한지연 (금강대 불교문화연구원)

불교신앙의 매개로서의 도상

13.秋景‧祝福

秋景。紅柿點燈；

初秋的全州，已經涼了
兄長家的庭院，
那棵老柿子樹，提早
為寒冬點燈——

遠遠的，我在台灣就看到了
一樹紅燈籠；點亮友誼的燈

祝福。

（2005.10.03在南韓全州）

고려대학교 민족문화연구원

'대(大)순환로': 불교사에 대한 새로운 접근
'The Great Circle': A New Approach to Buddhist History

정조은 (국제한국학센터 연구원)

2011년 9월 26일 IDP SEOUL에서 강연을 진행했다. 바로 민족문화연구원 국제한국학센터 여덟 번째 명사 초청강연회를 위해 고려대학교를 방문한 루이스 랭카스터 교수(Lewis Lancaster)였다. 한국불교에 대한 해박한 지식과 깊은 애정으로 국내에서도 널리 알려진 랭카스터 교수는 민족문화연구원과 IDP가 맞이한 귀빈이기도 하다. 강연 후 최용철 원장과 함께 홍윤희 IDP SEOUL 간사, 심원 이승재 협력팀장이 동석한 자리에서 IDP SEOUL의 발전방향에 대한 대담을 가졌다. 이 자리를 통해 랭카스터 교수는 분과를 초월하여 종합적인 신기술 도입한 자료 접근과 관리 방식의 혁신의 중요성에 대해 역설하였다. 아래는 랭카스터 교수의 강연회에 대해 국제한국학센터(IKS) 정조은 연구원이 정리한 기사이다. (편집자)

2011년 9월 26일 국제한국학센터는 해외 석학 초청 인문강연의 세 번째 연사로 불교 정리의 전문가이자 캘리포니아 주립대학교 버클리 분교의 루이스 랭카스터(Lewis Lancaster) 명예교수를 초청하였다. 랭카스터 교수는 히말라야에 있는 수도권을 답사하는 등, 30년이 넘는 기간 동안 불교 경전을 지속적으로 연구하고 있으며 또한 양질의 연구 자료를 전 세계 학자들이 전자 상으로 접근할 수 있도록 한 '전자문화도협회(Electronic Cultural Atlas Initiative)'의 창설자이기도 하다. 본 강연에서 랭카스터 교수는 불교 전파에 대한 새로운 가설과 그에 대한 증거를 일부를 소개하였다.

지금까지 불교가 각국으로 전파되는 데 '실크로드'가 중요한 요소로 여겨져 왔지만, 랭카스터 교수는 실크로드가 지중해와 동아시아의 연결로라는 기존서에 대해 새로운 가능성을 시사하는 연구와 분석을 제시하였다. 상업루트인 실크로드는 세계적으로 큰 이익이 없이 불교가 중국으로 전달된 깊이되 지중해로 동아시아의 연결로라고 여겨져 왔다. 하지만 랭카스터 교수는 여러 가지 증거를 바탕으로 다른 의견을 주장하고 있다. 랭카스터 교수의 주장을 뒷받침해주는 중요한 단서는 바로 로마의 금화이다. 로마는 아시아에서 온 상품들에 대한 대가로 금화를 지급하였는데, 아시아로 건너간 금화들이 거의 남아있지 않는다는 것은 살라진 것들이 다른 어딘가에 있다는 것을 시사한다. 지금까지 보편적으로 인정되어 온 불교사에 따르면 남인도 지역의 나두와 그곳의 장대한 시바신도의 관습은 불교사에 있어 그다지 중요치 않은 일로 여겨졌다. 그러나 고대 남인도 지역을 좀 더 살펴보면 조각과 그림, 비문, 탑의 잔해 등이 다양하게 발견된다. 랭카스터 교수는 이러한 유적지들이 내륙으로 가는 무역 루트보다도 항구 주위에 집중되어 있다는 사실에 착안한다. 또한 랭카스터 교수와 동료 연구자들은 남인도의 특정지역과 말레이시아와 필리핀의 고대 항구에서 많은 양의 로마 금화를 발견하였다. 이러한 근거를 바탕으로 랭카스터 교수는 '대순환로'라는 새로운 루트를 명명한다. '대순환로'는 무역루트, 항구, 오아시스, 불교유적 등 인도, 중앙아시아, 동아시아, 인도네시아, 한반도의 연안, 스리랑카를 둘러싸고 있다. 불교의 전파를 '대순환로'의 관점에서 보면 지금까지와는 다른 서사가 전개된다.

아직 연구의 초기단계이기는 하지만, 이번 강연에서 랭카스터 교수는 '대순환로'를 따라 연구가 진행될 단서를 제공하게 했다. 물론 그는 앞으로의 연구 또한 여러 면에서 신중하게 이루어져야 함을 잊지 않았으며, 특히 '대순환로'의 부분인 한국의 해상루트에 대한 연구가 계속되어야 함을 언급하였다. 강연 후, 랭카스터 교수는 청중들의 질문에 응답하며 뜻 깊은 시간을 마무리 하였다.

강의 중인 루이스 랭카스터 교수

14.日夜‧祝福

日夜。白天晚上；

我的全州的兄長，是位詩人
也是資深教授；
他喜歡真露，我也跟著他喜歡
真露；我們都喜歡喝真露。

真露，是一種清酒
也是一種情酒；
像它的名字，清純
也像我們兄弟的情誼，
和它清清甜香一樣，讓我們
永保一份詩意的微醺；

秋天來的時候，我會記得
他庭院中那棵老紅柿子樹，
即使已經過了深秋

天更寒了，也還是那樣掛滿

一樹燦紅。沒有熄燈

日日夜夜我都能，遠遠遠遠

張望著──默默

祝福。

（2013.08.14/09:00研究苑）

附註：我全州的兄長，詩人崔勝範教授，大我八歲。雖然因我無法用韓語直接
　　　與他交談，卻不影響我們的友誼；我常常懷念他。

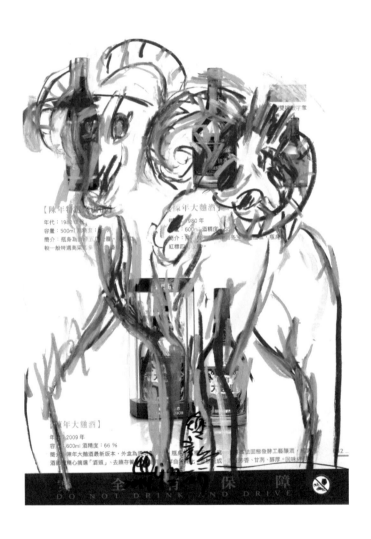

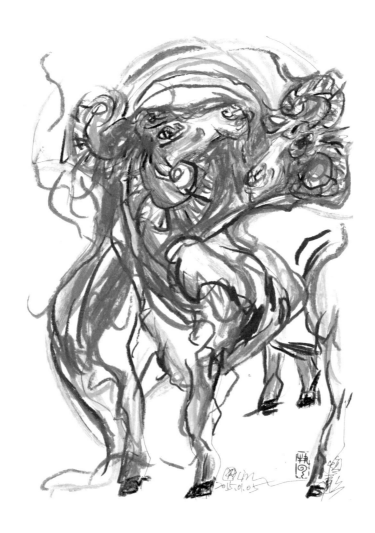

15.微笑‧祝福

微笑。心也笑；

看一朵花，看一片雲，
看一段流水～ ～～ ～～ ～

我微笑的種子，可以埋在心田
但一定要綻放在臉上；
面向太陽，也要面向風面向雨……

祝福。

（2012.09.06/10:30去參加國語日報《中學生周刊》創刊會路上）
（韓國詩人張敬鎬韓譯刊載首爾《文學》雜誌第28期2013.03.）
（韓國詩人宣勇韓譯刊載釜山《文章21》文學雜誌第20期2013.03.）

跨界打造唯一鈴鳳凰聲雙舞團首席與樂壇交棒

萊比錫芭蕾舞團 LEIPZIG BALLET

世紀當代舞團 CENTURY CONTEMPORARY DANCE COMPANY

婚禮 Les Noces
2011台新藝術獎表演類年度大獎
編舞｜姚淑芬
演出｜世紀當代舞團

Corrente II
如夢似幻的愛情
編舞｜馬里奧‧施羅德 Mario Schröder
演出｜德國 萊比錫芭蕾舞團

Wild Butterflies
全新製作《狂放的野蝶》
編舞｜馬里奧‧施羅德 Mario Schröder
演出｜世紀當代舞團

2015
4.3 - 4
Fri. - Sat.

國家戲劇院

057

16.詩人‧祝福

詩人。什麼都不是；

如果我不是哲學家，
我怎能成為詩人；
如果我不是宗教家，
我怎能當詩人；
如果我不是農夫，
我怎能寫詩？

希望我什麼都不是，也都是
我是農夫之子；我是農夫，
也當詩人。

祝福。

（2012.09.10/15:40慶州78th PEN／
宣勇韓譯刊載釜山《文章21》文學雜誌第20期2013.03.）

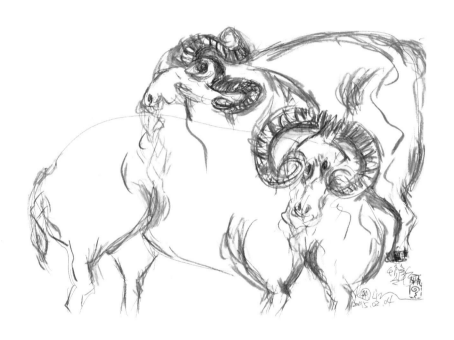

17.白鷺鷥・祝福

白鷺鷥。潔淨優雅；

沿昨日前天大前天，
清晨走過，黃昏也走
普門湖畔，櫻樹林蔭步道；
一隻白鷺鷥，修長
潔身自愛，鳥中紳士，
佇立湖畔；遠山倒影
我在湖中
我向牠道過早安——

祝福。

（2012.09.13/09:47慶州78th PEN）

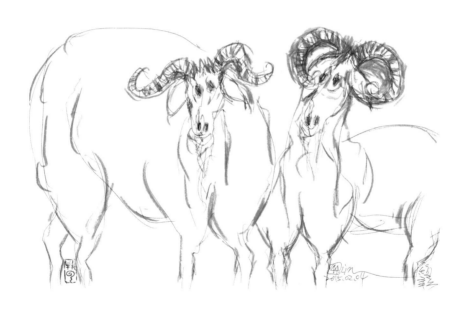

18.烏鴉・祝福

烏鴉。啊！啊！啊！道早安；

在AGDA HOTEL 211窗外，

每天清晨都可聽到，松樹密林中

啊啊啊！但我不能在房裡也學牠們

啊啊啊的回應，心裡還是很感激；

除了牠們，我在這兒一個禮拜

沒有認識的人；

今天，又是好心情的一天。

祝福。

（2012.09.13/09:43慶州78th PEN會場）

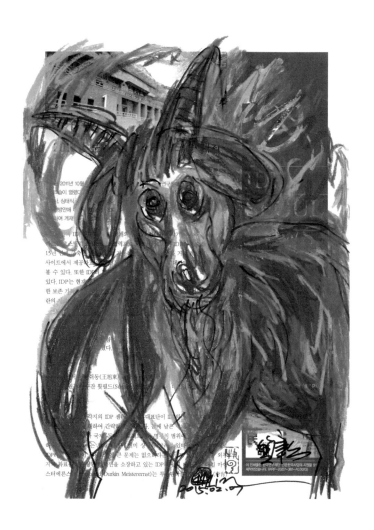

19.喜鵲‧祝福

喜鵲。黑白；

早晨要走一段路，到筆會會場

故意避開大馬路，喧囂車聲──

穿越韓國詩人木月公園小丘，

在他詩碑前後，拍照；

再走一段，蜿蜒小路

天鵝湖畔，櫻樹林蔭步道

三分鐘就到現代酒店

78th PEN會場，

各國代表開會，討論；

毫無結果的人權議題！

祝福。

（2012.09.13/09:52慶州去78th PEN會場途中）

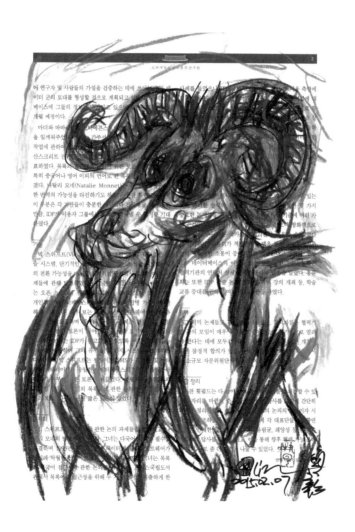

20.美笑‧祝福

美笑。真心微笑；

內心喜悅，臉上看得到
友愛的春天，友愛的甜美
櫻花杏花桃花，輪流開——

在慶州普門湖畔，我預想看到
明年的春天，
美美的笑顏；是美笑

祝福。

（2012.09.14/10:10慶州78th PEN）

附註：美笑的漢字，即韓語微笑的意思。

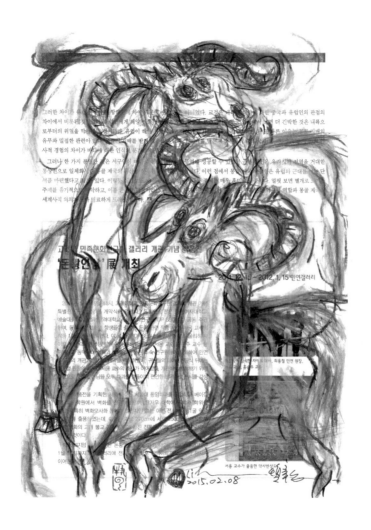

21.重遊・祝福

重遊。普門湖當天鵝湖；

我學會不再想她，也是想她
去年深秋，我們游過的湖
一隻黑色的天鵝，和一隻
白色的天鵝。

在深夜的普門湖畔，和自己的影子
影子也和自己，同行——
常誤認為普門湖就是天鵝湖；月色與燈光
山岳與倒影，該美都主動美，美在湖中，
也美在自己滌淨的心裡……

祝福。

（2012.09.14/10:48現代酒店鑽石廳第三場詩朗誦會）

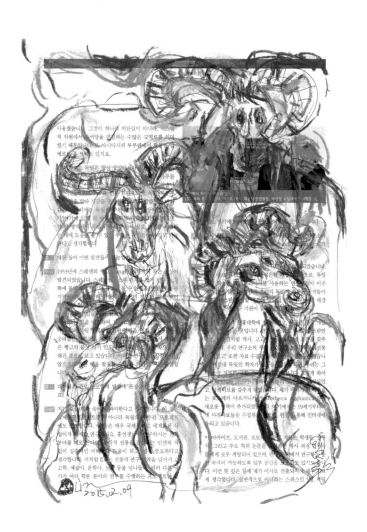

22.婆娑塔・祝福

婆娑塔。遊客用心堆疊起造許願之塔；

微駝弓背，石造木井橋
遊客淨心走過，進入古代的含月山
祇林寺大門；還有松林——

還有，碎石步道蜿蜒，
朝聖上山
一顆比一顆細小，往上堆疊；
小心翼翼，疊成一座座
心靈之塔——矗立兩旁。

婆娑之塔，在安然高大的松林樹下
任秋風穿越，任時空空著，

祈求

國泰民安。

祝福。

<div align="right">

（2012.09.14午後慶州／

韓國詩人張敬鎬韓譯刊載首爾《文學》雜誌第28期2013.03.）

</div>

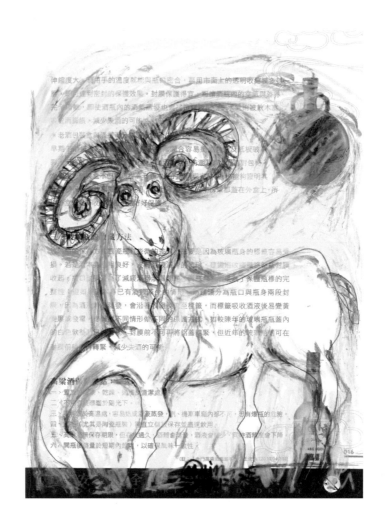

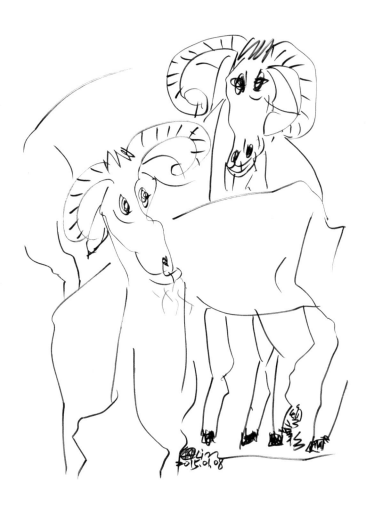

23.蟾蜍・祝福

蟾蜍。象徵福氣；

看到默默蹲在南韓釜山，
許多角落
我也想在心裡養隻蟾蜍；
讓牠默默蹲著──

養隻蟾蜍在心裡，牠就會成為朋友；
我的永久的朋友。

我走到哪兒，牠都會帶給我
平安和福氣；
帶給世界和平……

祝福。

（2012.09.15夜宿好友宣勇家，睡前寫／
宣勇韓譯刊在釜山《文章21》文學雜誌第20期2013.03）

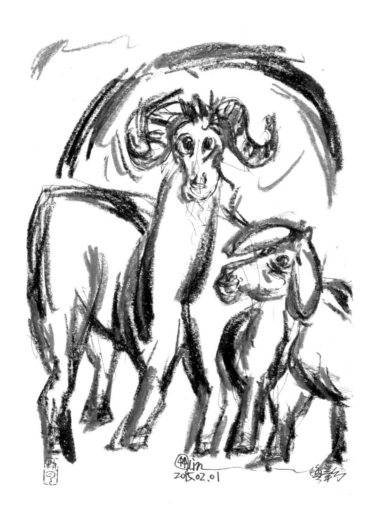

24.裸裎・祝福

裸裎。無牽無掛；

讓每個人都能回到初出娘胎的一刻，
裸裎相見，最真最純。

進入59度，露珠三溫暖三分鐘
能用自己的汗水洗淨自己全身污垢；
進入69度，紫水晶三溫暖二分鐘
可以用自己的汗水洗淨自己的臭皮囊；
進入79度，黃土三溫暖，一分鐘
可以用自己的汗水洗淨自己前世今生……

從18度到81度，我淬煉過

一趟心靈之旅。

祝福。

（2012.09.15/23:10釜山宣勇家／

宣勇韓譯刊載釜山《文章21》文學雜誌第20期2013.03.）

吉羊・真心・祝福

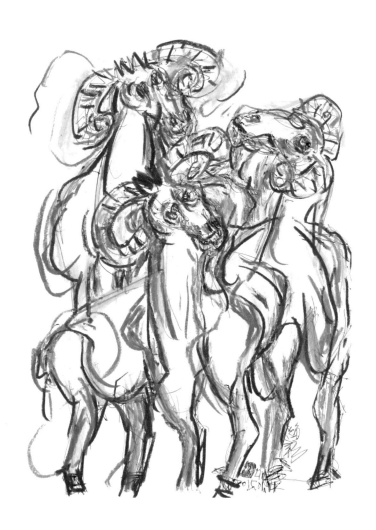

25.芝麻粉・祝福

芝麻粉。美味美笑；

我又來到朋友的城市，

我移動的心靈故鄉。見到每位文友，

都像外婆家的表兄表弟表姊表妹；

手足之情。友誼像芝麻粉，

任何湯菜，都可以加上它——

祝福。

<div align="right">

（2012.09.16/13:40金海市／

宣勇韓譯刊載釜山《文章21》文學雜誌第20期2013.03.）

</div>

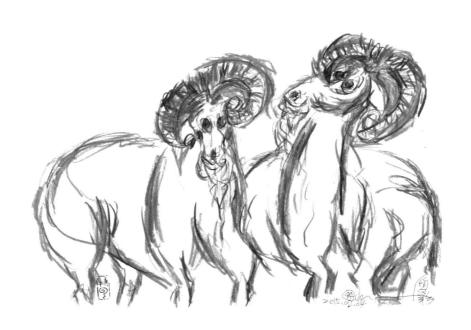

26.盾島・祝福

盾島。擋風之島；

退潮時多出來
一個小島；因為風的緣故
我為洞島擋風——

兄弟不必太多，
也不分大小，我盡我本份；
屹立海邊，永不動搖。

祝福。

（宣勇韓譯刊載釜山《文章21》文學雜誌第20期2013.03.）

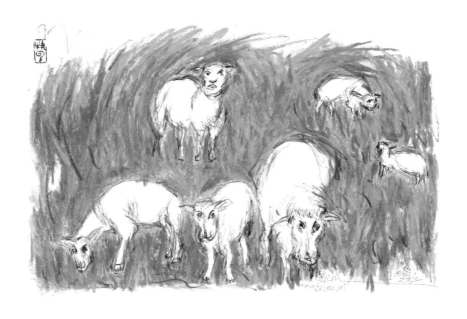

27.松島‧祝福

松島。破石天驚；

頭上光禿禿，能有幾根毛髮
也算證明；樹有生命，
每顆種子的最初，都有生命。

不用沮喪不要拒絕，
再大的風浪撲過來
都要屏住呼吸，挺胸抬頭
迎接它──

祝福。

（2012.09.17/04:10釜山宣勇家／
宣勇韓譯刊載釜山《文章21》文學雜誌第20期2013.03.）

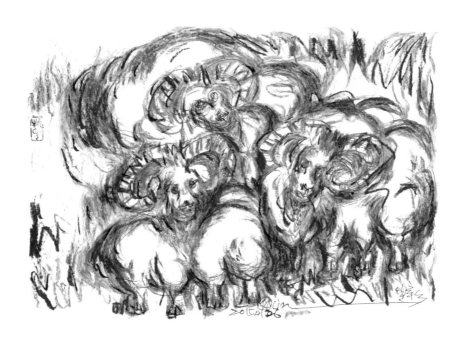

28.老鷹島・祝福

老鷹島。勾勾鼻睜大眼睛；

只為看清世故，兄弟們
請放心做你們應盡的本份；
我們五六島，作為釜山南區名勝
不畏風浪撲擊；該振翅高飛時
我會高高飛起──

祝福。

（2012.09.17/04:20釜山宣勇家／
宣勇韓譯刊載釜山《文章21》文學雜誌第20期2013.03.）

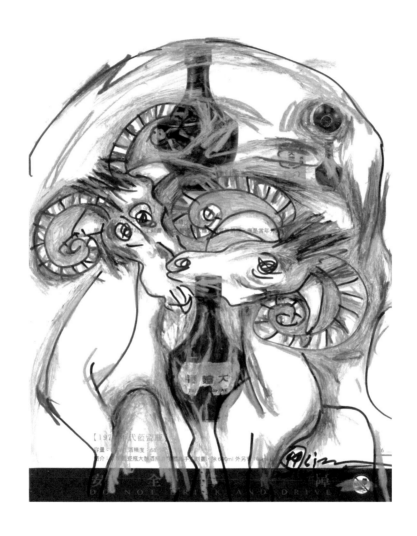

29.洞島‧祝福

洞島。有吃風的本領；

從小習慣張著大口，把風吃掉
風會叫，有時歡呼
有時怒吼，我都照吃不誤；

五六島就是五六個島，
美要美給全世界的人欣賞。

祝福。

<div align="right">（2012.09.17/04:30釜山宣勇家／
宣勇韓譯刊載釜山《文章21》文學雜誌第20期2013.03.）</div>

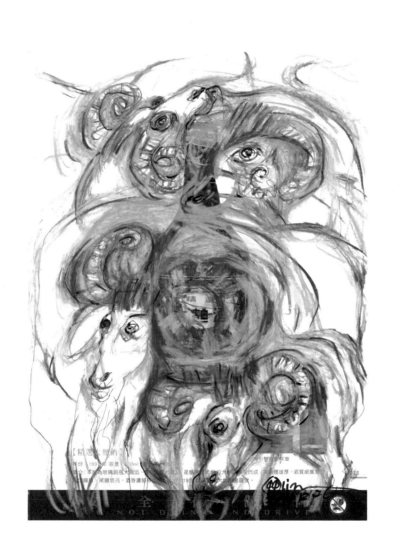

30.燈塔島・祝福

燈塔島。指示正確方向；

風浪最大；不能停靠的崖岸
我在五六島最前方，
從外海歸來的船隻，船上的漁夫
請選擇我不變的方向；

你的豐收，你的歡笑，
是安全回家的指標。

祝福。

（2012.09.17/04:20釜山宣勇家／
宣勇韓譯刊載釜山《文章21》文學雜誌第20期2013.03.）

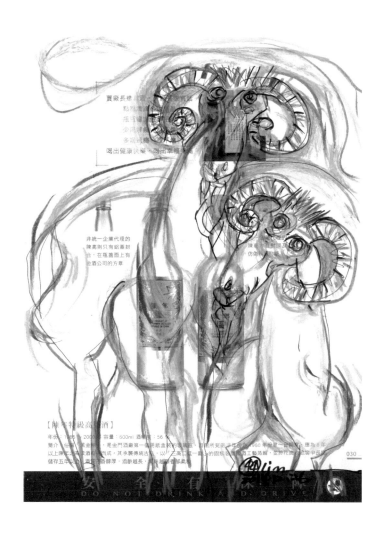

【陳年特級高粱酒】
年份：1996 及 2000 年 容量：600ml 酒精度：56 度

31.五六島・祝福

五六島。誰說最準；

五六個仙人，坐在大海中
讀潮汐
也談天，也說地
也喝茶，也喝酒

我是旅人，站在岸邊
看海，看天，看
有時五個，有時六個；
看他們
讀風，讀雲，讀
來來去去的浪潮……

我站在岸邊，那五六個仙人
邀我也加入他們──
讀潮汐

讀風
讀雲
讀天空
讀大地

祝福。

附註：在南韓南部釜山附近海濱，遙望海中一隅，有一群小島浮出水面，潮汐
　　　起伏漲落，有時看到五個，有時看到六個，當地人稱「五六島」，而馳
　　　名。這首詩寫的是我二十年前、首次拜訪釜山留下深刻記憶，也懷念我
　　　在那兒結識的一批兒童文學界的老友。

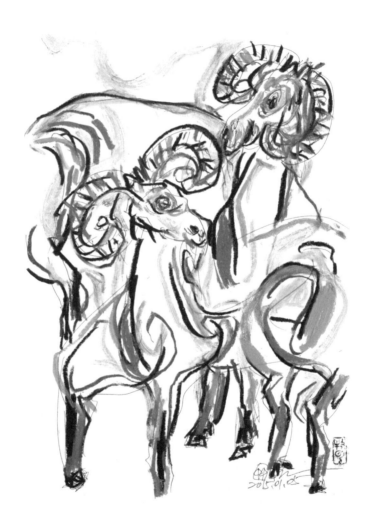

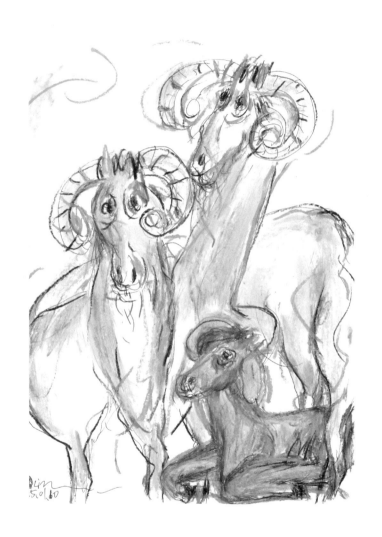

32.野菊花‧祝福

野菊花。情人的眼睛；

影島的野菊花，在記憶裡
只有情人的眼睛
才會那樣；圓溜溜
看我！

小小而看得出神的影島的
野菊花，妳是我
見一次面就不再相見的情人
留下的眼神；時而清晰，
時而模糊

小小情人的
小眼睛，妳要對我說些什麼

夢裡也垂掛著的晶瑩剔透；

露珠？早安

祝福。

（2015.02.23／改寫，原題〈影島的野菊花〉。）

附記：

　　影島，韓國釜山市的一部分，與釜山僅隔一座拱型大橋，是座很大的島；有如台北縣的八里與大台北的關係。那座橋，像我們剛完成的關渡大橋，漆著赭紅的顏色，美麗壯觀。島上繁榮的建設與風光，又如大直、士林、外雙溪、陽明山、北投、天母、關渡、淡水連在一起的多元美麗的景致。島的尾端，關有座大公園，名為「太宗台」，像從淡水、三芝、石門綿延到金山、野柳、萬里，形成風景線，並有遊艇可供遊客在海上觀賞海鷗翔翔，以及岸邊斷崖峭壁的自然景觀，是釜山市著名觀光景點之一。秋天的影島，遍地開滿野菊花，更落了滿地洋溢著松香味的松果與針葉；金黃色的小小野菊花，是我第一次見到，我喜愛它嬌小和金黃細碎多片的花瓣（多達20餘瓣）；那種打心底裡發出的感歎，只有情人專注時動情的眼神差可比擬。

（原載1984.01.28《中央日報》副刊，李準根教授韓譯，
同年四月全州市《全北文學》第95期發表。）

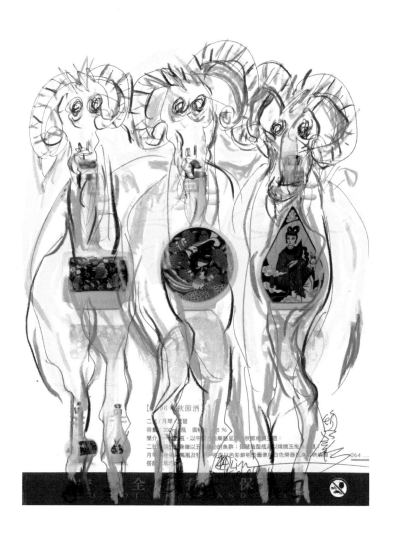

전시후기

• 초조대장경 천년의 해 기념 특별전

천년의 지혜 천년의 그릇

2011. 9. 21 – 11. 12 불교중앙박물관

불교중앙박물관 전경

초조대장경 판각 천년을 기념하는 특별전 이용 위해 소개글 중간 중간에 전시물 사진 스티커를 부착
회 '천년의 지혜 천년의 그릇'이 불교중앙박물관 수 있게끔 특별 제작한 교육용 리플렛이 눈에 띄었다.
중앙박물관에서 열리고 있다. 실크로드를 따
라 불교가 전해지고 대장경이 조성된 역사적 전시를 따라서 차분히 둘러보다 보면 부처님의 말씀이 전승되
에서 불교의 경전은 크게 경(經)·율(律)·론(論) 는 과정에서 대장경이 조성되었고 그중 고려대장경의 특색과 더
•율(律)·론(論)의 세 가지로 나누어지며 이 모든 불교 불어 후대에 일본에까지 영향을 미치게 된 전반적인 흐름을 알
전들을 기준에 따라 집대성하여 체계화한 것으로, 최초의 대장경이 수 있었다. 특히 돈황 막고굴에서 발견된 불교 문헌들이 주로
복송(北宋)의 개보(開寶)(개보)에 조성된 것으로, 일대 10여 기의 필사본인 것에 비하여 고려대장경은 11–13세기의
남아와 인도에 이르기까지 불교가 전파된 지역에서 불교 목판 인쇄본으로 이루어져 있다. 때문에 초조대장경의 원류를 찾
식을 공유하며 각각 대장경을 조성하며 각 시대에 알맞게 대장경을 기 위한 관련 불전과의 비교 대조 연구가 고려대장경연구소에서
구성하며, 책의 형태 등을 변화시켜 갔다. 진행되고 있다고 한다.

전시장은 은은한 조명 아래 전반적으로 조용하고 쾌적한 이번 전시에서는 국립중앙박물관 소장 초조본 『신찬일체경원
기했다. 군데군데 배치된 시낭송과 명상 음악이 전시장을 품차록(新纂一切經源品次錄)』 및 초조대장경 인출본 다수를 비
부드럽게 감싸고 있었다. 전시는 많은 사람들이 대장경의 가치와 롯하여 해인사 장경판전에 보관되어 있는 『대반야경 속간』을신조
중요성을 쉽게 알 수 있도록 일반인의 눈높이에 맞추어 재미있고 대교경판록(高麗新雕大藏校訂別錄)』, 『대각국사문집(大覺國
이해하기 쉽게 구성되었다. 관람객의 연령대도 다양하여, 대장경 師文集)』 등 국보 7점, 보물 31점이 포함된 총 164점의 고려대장경
제작 과정에 관한 동영상을 경건한 태도로 앉아서 감상하는 가족 관련 유물들이 출품되었으며, 세계 최고(最古)의 불경 인쇄본으
단위의 관람객도 있는가 하면 전시 물품들의 일일이 진지하게 받 로 널리 알려진 『무구정광대다라니경(無垢淨光大陀羅尼經)』도 함
아 적는 젊은 학생들도 있었다. 특히 어린이 관람객의 흥미와 이 께 전시되었다.

아슬기 (IDP SEOUL)

초조본 금강반야바라밀경

요법연화경 □ 책 권 1 해인경 목초가선 □

2015.02.

099

33.松葉菊‧祝福

松葉菊。颱風下雨就把葉子合起來；

樹大招風，矮沒什麼不好
我有松樹的葉子，證明我
跟松樹有關

是一種榮耀；我有細緻花瓣，
最多三十二瓣，
以美笑容顏迎接每個季節的考驗，
我矮，我貼著地面生長
風再大也不怕──

祝福。

（2012.09.17/04:55釜山宣勇家／
宣勇韓譯刊載釜山《文章21》文學雜誌第20期2013.03.）

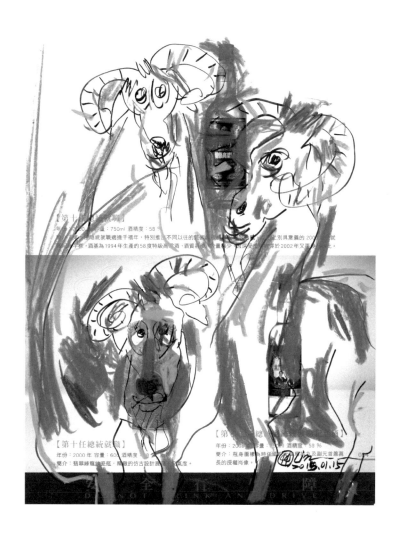

【第十任總統就職】

年份：2000　容量：750ml　酒精度：58

總統就職適逢千禧年，特別推出不同以往的⋯⋯⋯⋯特別具意義的2000年就⋯⋯酒基為1994年生產的58度特級高梁酒，酒質⋯⋯數量稀少，⋯⋯發⋯⋯即於2002年又⋯⋯⋯

【第十任總統就職】

年份：2000年　容量：600　酒精度：58

簡介：翡翠綠瓶綠瓷瓶，精緻的仿古設計展⋯⋯⋯⋯⋯⋯

【第⋯⋯總⋯⋯⋯】

年份：2008⋯⋯⋯量⋯⋯⋯　酒精度：58 %

要介：瓶身蛋糕⋯⋯及副元首蕭萬長的授權肖像⋯

安全不⋯障
DO NOT DRINK AND DRIVE

34.四季萊‧祝福

四季萊。知恩圖報；

不必長得太高，矮才能永遠親近大地
大地母親，有最溫暖的胸膛
最豐滿的乳房──

親近大地，在風中也能聽到
母親來自地底最深處的呼喚，
永遠不會忘記，
生命孕育的恩澤。

祝福。

<div align="right">

（2012.09.17/05:30釜山宣勇家／
宣勇韓譯刊載釜山《文章21》文學雜誌第20期2013.03.）

</div>

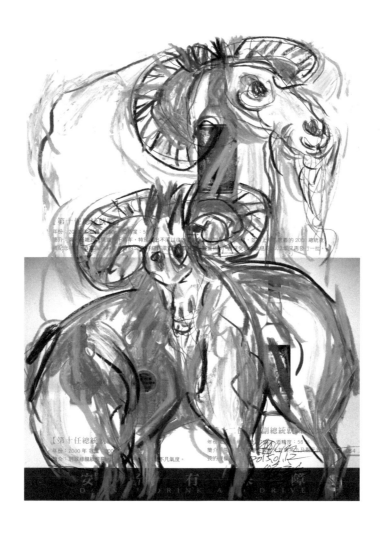

35.回家・祝福

回家。家有幾個？

周遊列國，終需回到原點；
此趟遊歷包括首爾慶州釜山金海，
以及新羅、加耶兩個古國；所到之處
綠水青山，依舊古代；朋友安好。

回家，才更想家！

祝福。

（2012.09.18/16:37松山機場回南港捷運車上）

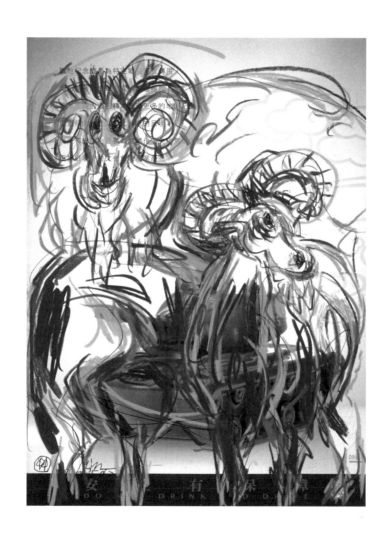

36.樹的‧祝福

樹的。誰的家？

樹的樹的樹的樹‧櫻樹的林蔭步道；

樹的樹的樹的樹‧銀杏的行道樹；

樹的樹的樹的樹‧松樹的山林；

喜鵲的家，八哥的家，烏鴉的家，松鼠的家⋯⋯

普門的湖，天鵝的湖，白鷺鷥的湖；

月光下沉醉不寐的湖，

月光下孤單不睡的我的湖；

夜是我的家，天地是我的家，處處為家⋯⋯

祝福。

（2012.09.23/00:25慶州印象　研究苑）

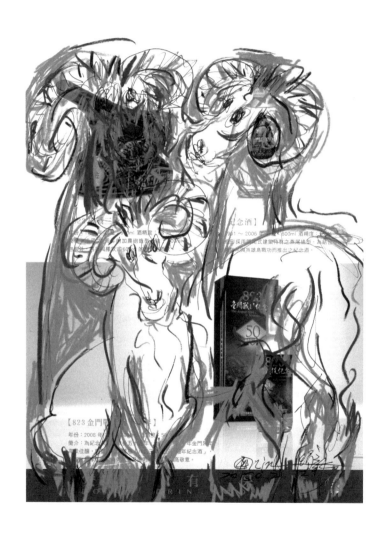

37.一條老街・祝福

老街。叫人懷念；

大樓陰影，剛剛切過路面
一條古老幽靜的小巷，
十分愜意；才慵懶
午睡醒來──

旅人坐在轉角，aA玻璃咖啡屋
品一杯摩卡，
讀窗外，一篇古昔溫柔的陽光；
整排高大的銀杏，掛滿金幣
亮片閃爍，發光

首爾一條老街，在三清路上
秋天十分秋天，
秋風十分悠閒；我也十分
走走看看

左右，看看

兩邊都是

動人心弦、吸睛櫥窗……

祝福。

（2012.09.07午後，在韓國文友金泰成教授陪同下，

與詩人陳義芝、陳育虹、梁欣榮和他女兒遊首爾老街，

10.03午後在台北捷運板南線上寫成這首詩。

／張敬鎬韓譯刊載首爾《文學》雜誌第28期2013.03.）

吉羊・真心・祝福

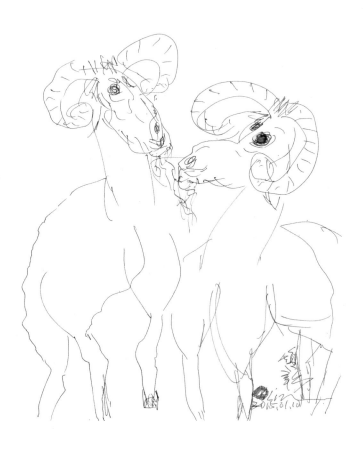

38.銀杏‧祝福

銀杏。和冷風吵吵鬧鬧；

銀杏，葉子黃了
就會開始掉落；
但我不曾見過，鍾路上
一陣晚秋的冷風之後，
滿樹金黃的銀杏葉，會突然
和那陣冷風吵吵鬧鬧，
一下就掉光所有的葉子！

在臨近午夜的漢城鍾路上，
我十分訝異！
我問我年輕的韓國朋友，
此刻心情如何？

他望望那棵，什麼也不能再消瘦的
銀杏，在蒼茫夜色中，

有點兒感傷，慢慢對我說：

像那棵銀杏一樣！

祝福。

（李準根韓譯，1984.05.《全北文學》第96期發表）

39.木箱・祝福

木箱。古老的世界；

打開一口，
祖父年代的木箱；
打開一片黑暗。

打開一片黑暗，
我跳進去；
走入未來，
也走進古代。

在黑暗的木箱中，
現在的我，
永遠不見了！

祝福。

<div align="right">（1997.08.16泰國《世界日報》副刊刊載）</div>

40.波斯菊‧祝福

波斯菊。金色的花邊；

秋天，金色的午後，
陽光撒在南韓扶安海邊；一座
安靜的城市

路上，每輛經過的車
都為窗外寶藍色的海的
百褶裙，繡出一條
波斯菊盛開的花邊，緩慢下來
歡呼驚叫——

我也在車上，也成為一名
不安分的

騷客；一直要把頭和手

伸出去！午安

祝福。

附註：2005.10.03應邀出席南韓全州國際書法藝術雙年展，會後主辦單位安排
　　　前往扶安海邊城市觀光，途經一長達數公里海岸線，兩旁路肩盛開五顏
　　　六色的波斯菊，我像被美撞到，心中留下一道不會痛、又久久無法消除
　　　的瘀青傷痕。

吉羊・真心・祝福

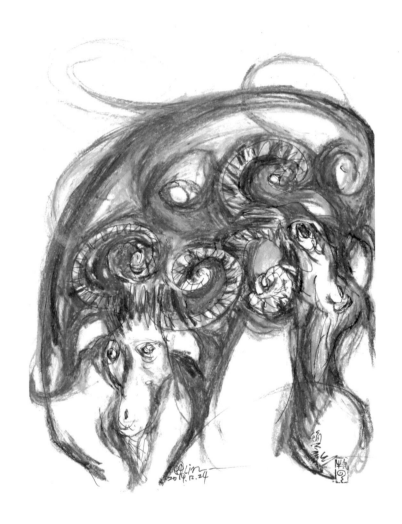

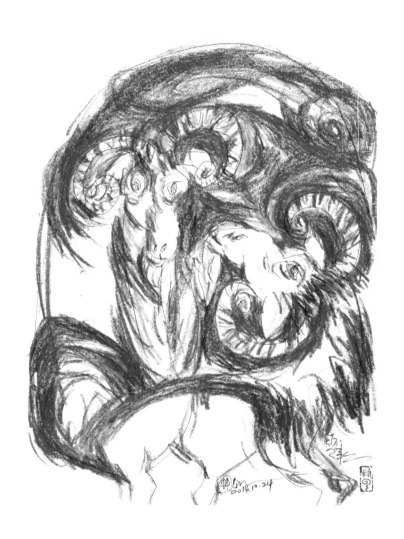

41.快樂・祝福

快樂。用心調整；

生命有成長的規律，
青春會流逝，時間決定一切

心情可以調整，
別為老去的年華憂傷，
讓快樂回到心裡，開在臉上

祝福。

（2012.10.16/14:20回南港捷運車上）

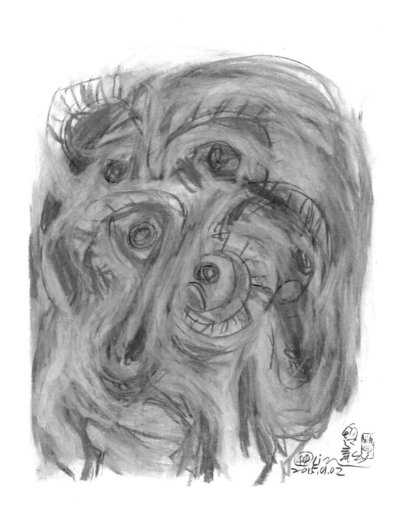

42.過客・祝福

過客。有移動的家；

我繼續周遊列國，在島內——
上午去諸羅，
下午路過苗栗國；

我非歸人，乃是過客——
伊人在他方；想她安否？

祝福。

（2012.10.25/17:00北上高鐵新竹站）

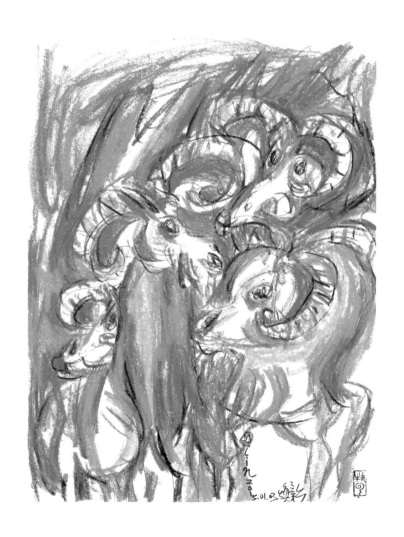

43.遊蹤‧祝福

遊蹤。在雲霧中；

我仍在周遊列國——
日前回過噶瑪蘭，
今日來到諸羅；

噶瑪蘭有太平，
諸羅有阿里；
東南兩座名山，
向來遊客絡繹不絕，不絕穿梭
如織如梭，如雲如霧如風……

祝福。

（2012.10.25/17:15北上高鐵桃園站）

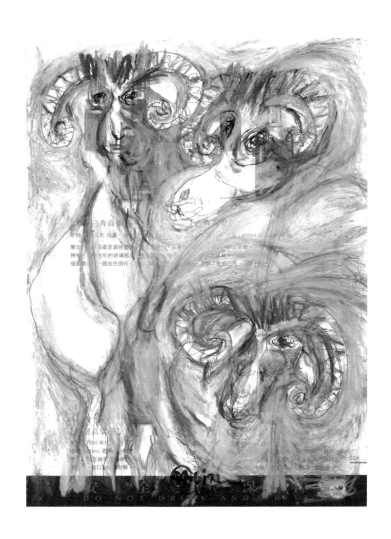

44.禪詩‧祝福

禪詩。不必解也無解；

霧裡來，霧中去
我們結伴上山，去看金色台灣山毛櫸；

秋日午後的太平國，翠峰湖畔
一隻大白鷺；孤單虛無中，
留下一句
禪，如詩如夢如霧如風

祝福。

（2012.10.25/17:30北上高鐵板橋站）

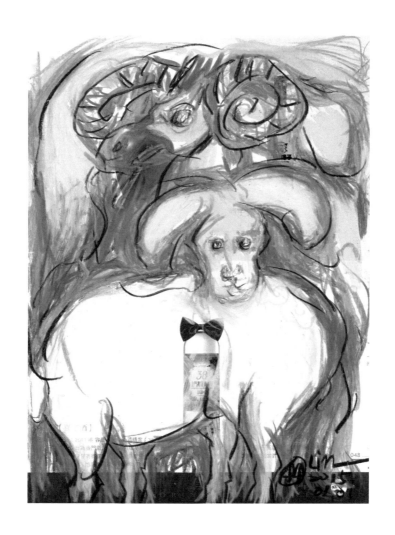

45.愛‧祝福

愛。由心生；

我到大樹佛陀國取經，
看大師星雲寫「一筆字」；
他說：
「請不要看我的字，
請看我的心。」

我的心，開了！
我的眼睛，也亮了！

祝福。

（2012.12.01/14:16高鐵車到台中站）

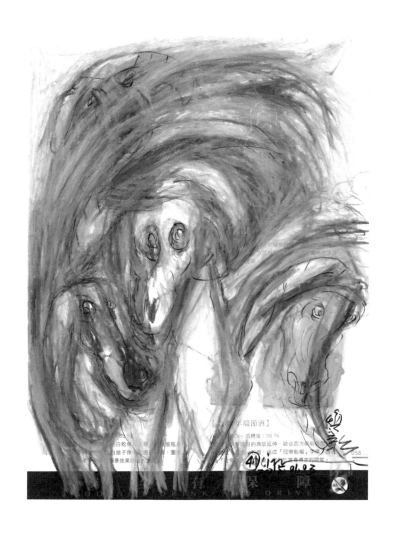

46.安平・祝福

安平。就是平安；

嘉南平原一片霧海──
今天這一站是安平國，
我將抵達；時速近三百的高鐵上

剛剛睡了一覺，已錯過台中國；
現在向妳道早安，親愛的
明天會更好！

祝福。

（2012.12.08/09:16高鐵已到嘉義站）

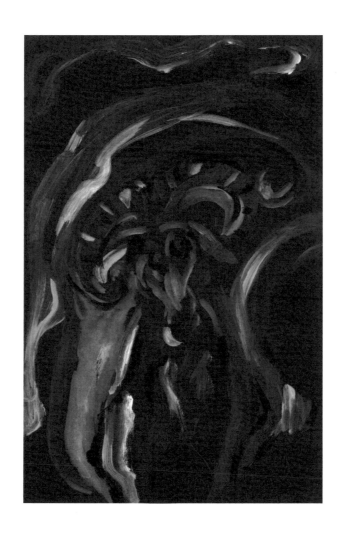

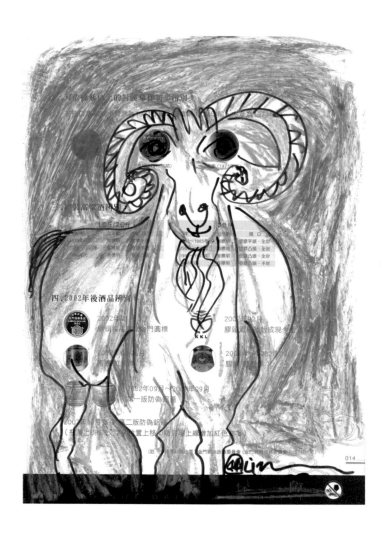

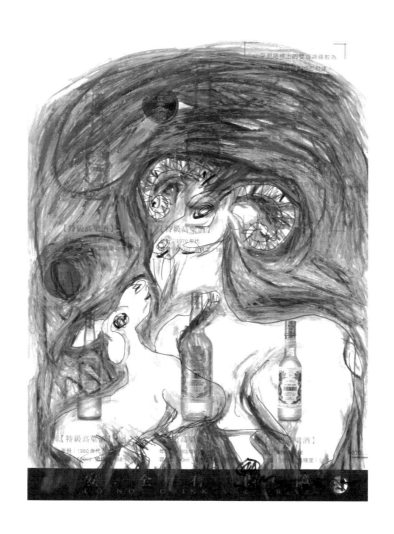

羊年・祝福
──《吉羊・真心・祝福》後記

／林煥彰

　　今年是羊年。我畫羊，很有意義。畫得很開心。希望大家平安，吉祥，如意。

　　我愛塗鴉；畫貓，畫馬，畫羊，畫什麼都像我自己；很好。很有趣。

　　像自己，很重要；做人，寫詩，畫畫，都應該像自己；不論好壞，像自己就好。

　　這本詩畫集，有詩，有畫；詩，不多，只有46首；畫，60幅，收錄的都是羊，代表吉祥。詩，數量不多，沒關係，重點是，我把自創的同一種形式的東西，集中在一起，不需要有別的、不同形式的作品混在一起。這些東西，每一首的題目、結語，我都用「祝福」這兩個相同的吉祥話來表達，這是我最重要的心意；因為我感受到，這世代，災難太多，相互傾軋太多，尤其搞政治的，個個都齷齪、耍詐、鬥狠，不知誰欠了他，也不知他自己才真正欠了人家！

　　我的每一首詩，都有一個明確的主題，雖然寫的不是什麼大主題，但讓主題先行，也讓它在第一行出現，是特意的安排；每一

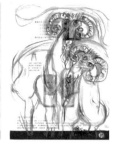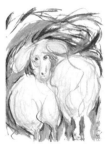

首都一樣。所以我說，寫詩，這是我獨創的一種新形式。過去，沒
有；別人沒有。以後，我自己也不會再有。……這，就是我編印這
本詩畫集的想法。

由衷感謝負責編這本詩畫集的劉璞、千惠兩位主編和美編，感
謝秀威科技資訊公司、願意接納我這樣的一本、普普通通的書。
祝福。

（2015.04.24/10:15　CX 469 61A，飛香港途中）

閱讀大詩34　PG1346

 吉羊‧真心‧祝福
　　——林煥彰詩畫集

作　　者	林煥彰
責任編輯	劉　璞
圖文排版	楊家齊
封面設計	王嵩賀

出版策劃	釀出版
製作發行	秀威資訊科技股份有限公司
	114 台北市內湖區瑞光路76巷65號1樓
	電話：+886-2-2796-3638　傳真：+886-2-2796-1377
	服務信箱：service@showwe.com.tw
	http://www.showwe.com.tw
郵政劃撥	19563868　戶名：秀威資訊科技股份有限公司
展售門市	國家書店【松江門市】
	104 台北市中山區松江路209號1樓
	電話：+886-2-2518-0207　傳真：+886-2-2518-0778
網路訂購	秀威網路書店：http://www.bodbooks.com.tw
	國家網路書店：http://www.govbooks.com.tw
法律顧問	毛國樑　律師
總 經 銷	聯合發行股份有限公司
	231新北市新店區寶橋路235巷6弄6號4F
	電話：+886-2-2917-8022　傳真：+886-2-2915-6275

出版日期	2015年7月　BOD一版
定　　價	550元

國家圖書館出版品預行編目

吉羊. 真心. 祝福：林煥彰詩畫集 / 林煥彰著. -- 一版. -- 臺
　北市：釀出版, 2015.07
　　面；　公分
　BOD版
　ISBN 978-986-445-021-3(平裝)

　1. 繪畫　2. 畫冊

947.5　　　　　　　　　　　　　　　　　104009167

讀 者 回 函 卡

感謝您購買本書，為提升服務品質，請填妥以下資料，將讀者回函卡直接寄回或傳真本公司，收到您的寶貴意見後，我們會收藏記錄及檢討，謝謝！
如您需要了解本公司最新出版書目、購書優惠或企劃活動，歡迎您上網查詢或下載相關資料：http:// www.showwe.com.tw

您購買的書名：_____

出生日期：_____年_____月_____日

學歷：□高中 (含) 以下　　□大專　　□研究所 (含) 以上

職業：□製造業　□金融業　□資訊業　□軍警　□傳播業　□自由業
　　　□服務業　□公務員　□教職　　□學生　□家管　　□其它_____

購書地點：□網路書店　□實體書店　□書展　□郵購　□贈閱　□其他

您從何得知本書的消息？

　　□網路書店　　□實體書店　　□網路搜尋　　□電子報　　□書訊　　□雜誌

　　□傳播媒體　　□親友推薦　　□網站推薦　　□部落格　　□其他_____

您對本書的評價：（請填代號　1.非常滿意　2.滿意　3.尚可　4.再改進）

　　封面設計____　版面編排____　內容____　文／譯筆____　價格____

讀完書後您覺得：

　　□很有收穫　□有收穫　□收穫不多　□沒收穫

對我們的建議：_____

11466

台北市內湖區瑞光路 76 巷 65 號 1 樓

秀威資訊科技股份有限公司　　　收

BOD 數位出版事業部

..

（請沿線對折寄回，謝謝！）

姓　　名：＿＿＿＿＿＿＿＿　年齡：＿＿＿＿　性別：□女　□男

郵遞區號：□□□□□

地　　址：＿＿＿＿＿＿＿＿＿＿＿＿＿＿＿＿＿＿＿＿

聯絡電話：(日) ＿＿＿＿＿＿＿＿＿＿　(夜) ＿＿＿＿＿＿＿＿＿＿

E-mail：＿＿＿＿＿＿＿＿＿＿＿＿＿＿＿＿＿＿＿＿